一刀入魂

以線條＆色彩建構出令人目眩的紙藝術世界

鏤空紙雕的立體美雕塑

濱直史

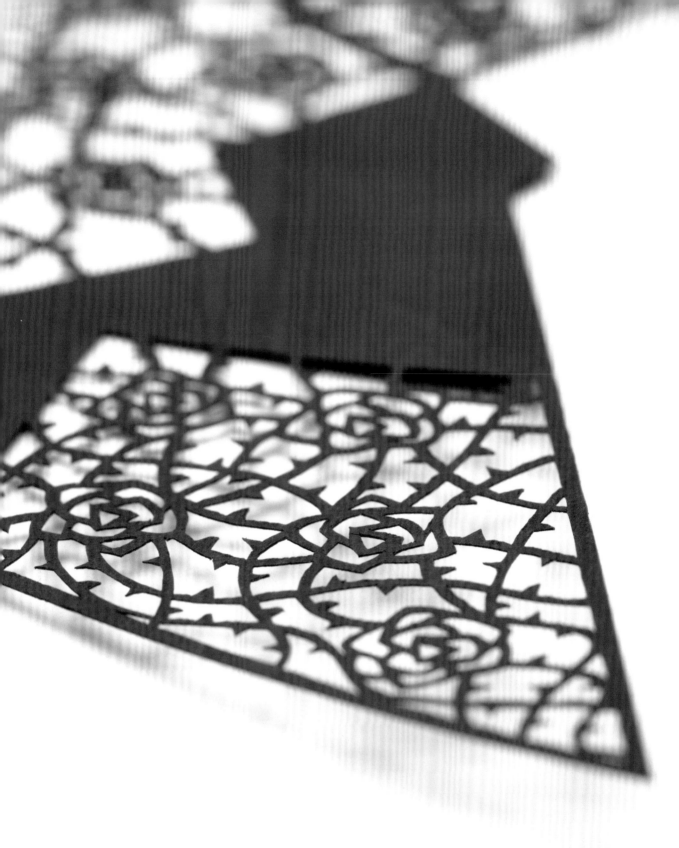

前
言

我想應該不少人是第一次聽到「立體紙雕」這個名詞吧！
這是指將經過雕刻的紙張摺疊＆簡單組合的立體作品。

雖然紙雕本身就是令人相當開心的美好事物，但經過立體
化的造型，又會產生另一種特別的存在感。
使視線穿透細緻的紙雕，感受展現景深的鏤空感，以及經
由摺疊紙張讓不同花紋重疊交織的模樣都是平面紙雕無法
表現的，這就是立體紙雕獨特的魅力所在。

本書為了讓即使是第一次嘗試的新手也能享受立體紙雕的
樂趣，因此主要將作品分為兩個主題──分別是「傳統摺
紙主題作品」＆「花卉主題作品」。
前者除了有代表性的紙鶴，還有風車、牽牛花……傳統摺
紙中大家熟知的樣式。因為是由經過雕刻的紙張來製作，
摺法與傳統作法將有所差異；當作品完成時，眼見熟悉的
摺紙融入紙雕的元素，就成了與眾不同的作品。
後者則是以紙雕製作成數片花瓣，並穿入或放上當成花莖
的紙材，作出立體造型。

本書同時附有作品的圖案紙，希望你可以輕鬆享受「立體
紙雕」的樂趣！

無論是將完成的作品裝飾在家中或連同禮品卡片一起作為
贈禮，若能夠為你的生活增色，就是我莫大的榮幸。

目
錄

享受本書手作樂趣的方法

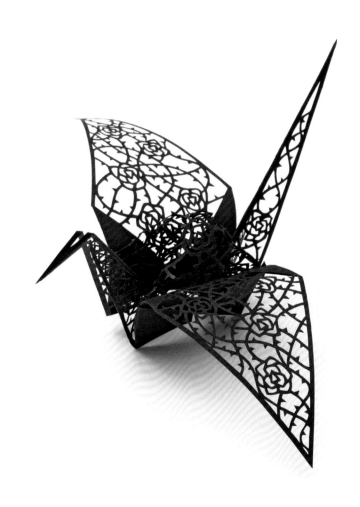

玫瑰圖案 ╳ 鶴　　摺法 » p39

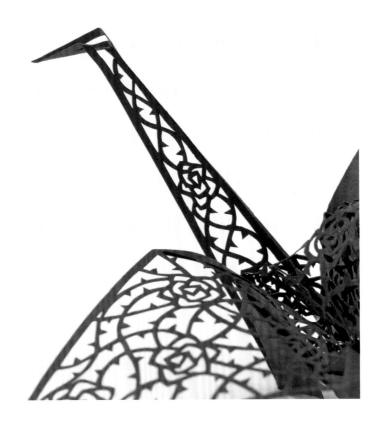

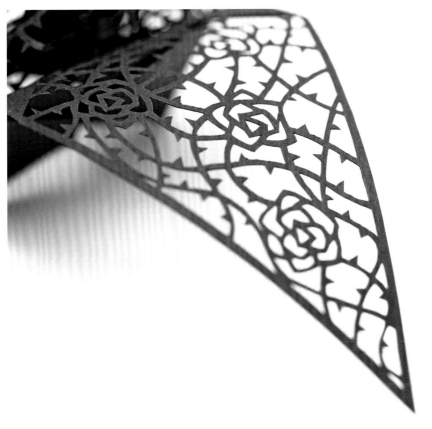

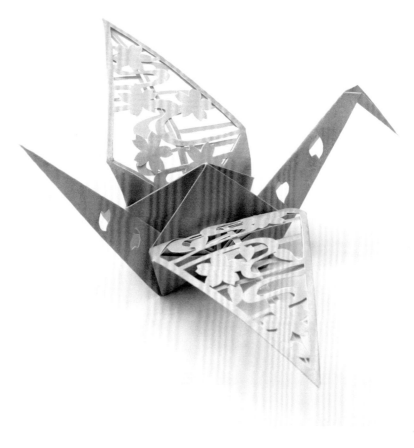

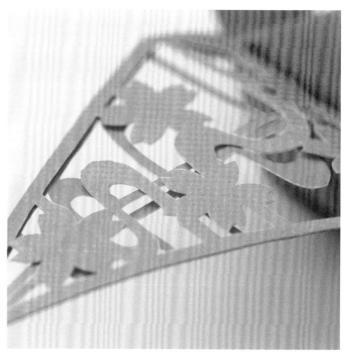

流水櫻花圖案 ✕ 鶴 摺法 » p38

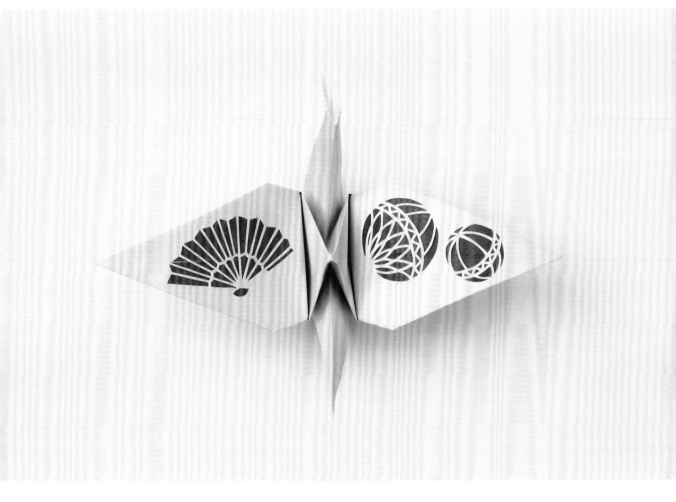

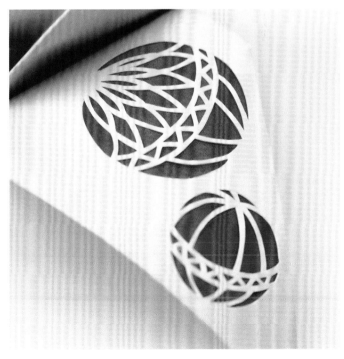

手毬＆扇子圖案 ╳ 鶴 摺法 » p38

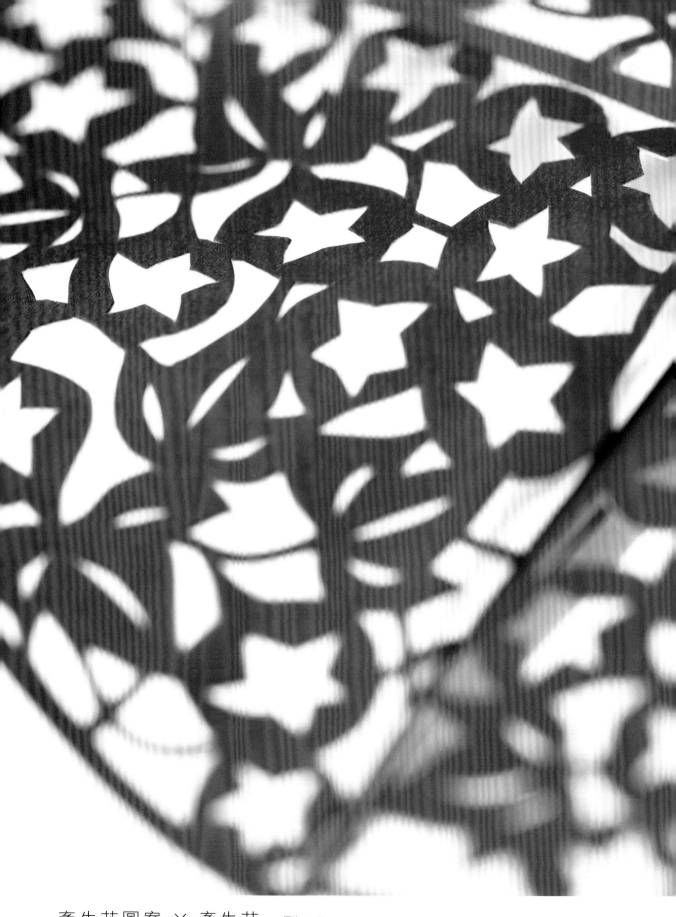

牽牛花圖案 ✕ 牽牛花　摺法 » p40

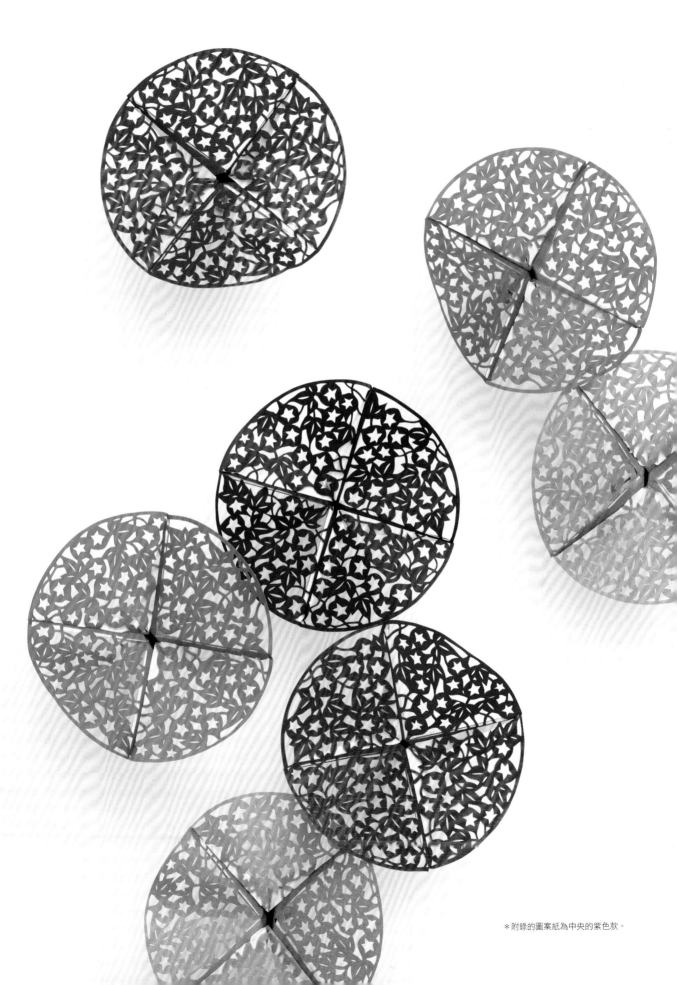

＊附錄的圖案紙為中央的紫色款。

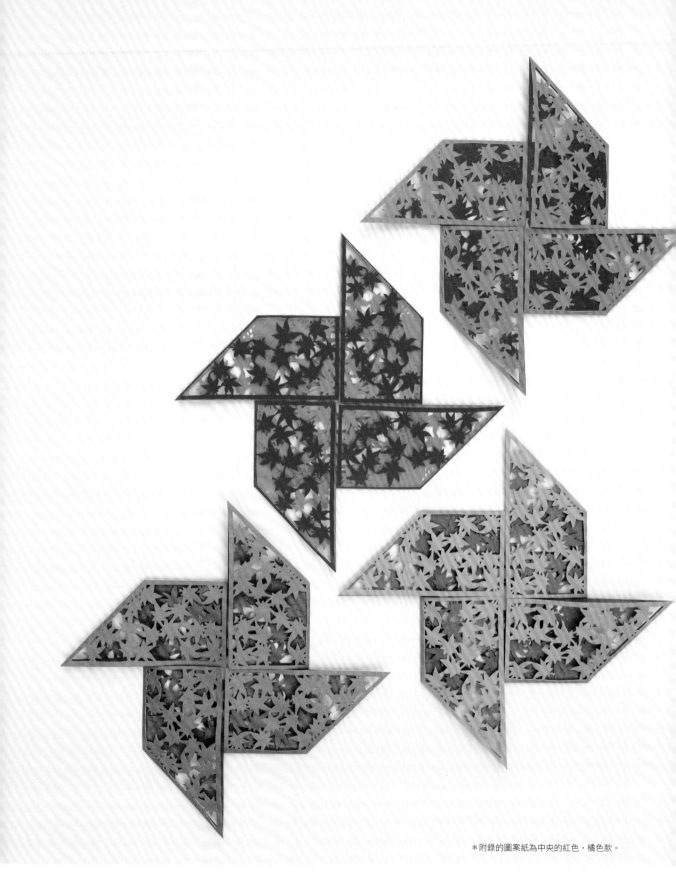

流水紅葉圖案 ✕ 風車　摺法 » p40

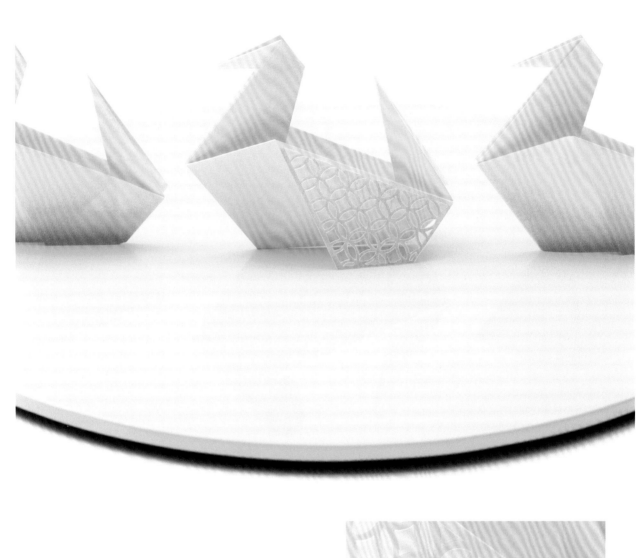

七寶圖案 ✕ 鴨子 摺法 » p39

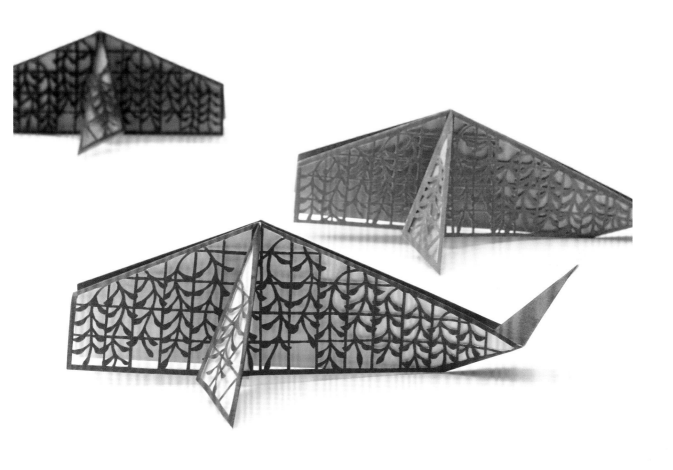

※附錄的圖案紙為紫色款。

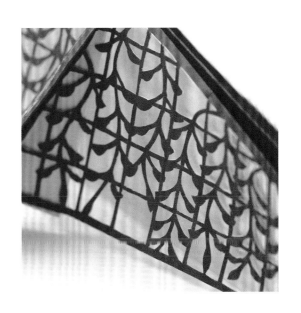

格子藤蔓圖案 × 鯉魚旗　摺法 » p41

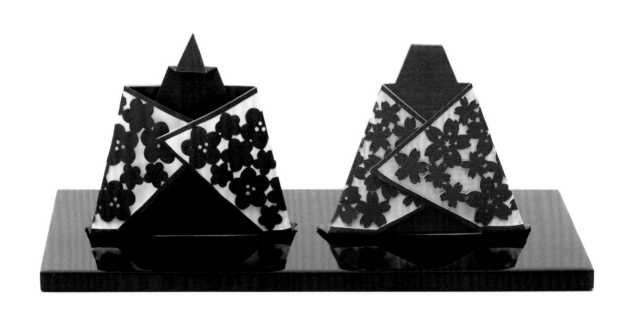

梅花圖案 ✕ 天皇人偶 摺法 » p41　　櫻花圖案 ✕ 皇后人偶 摺法 » p42

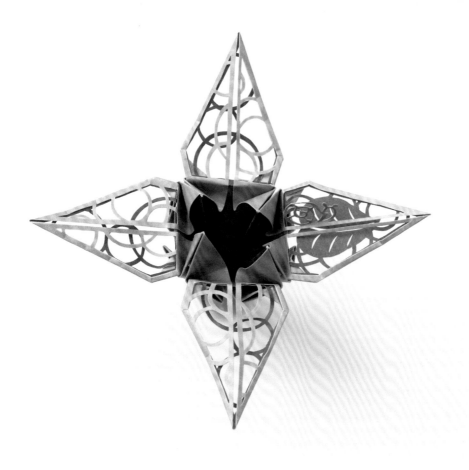

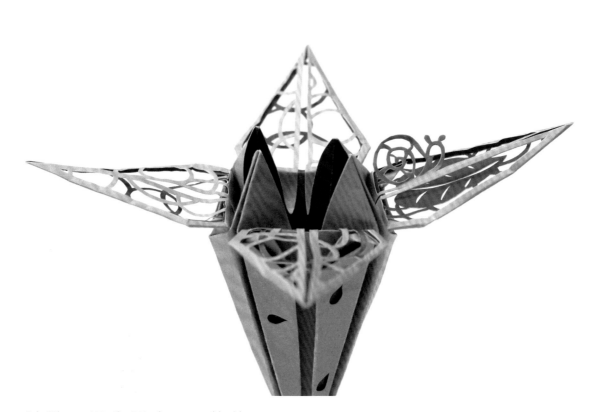

漣漪 & 蝸牛圖案 ╳ 菖蒲　摺法 » p42

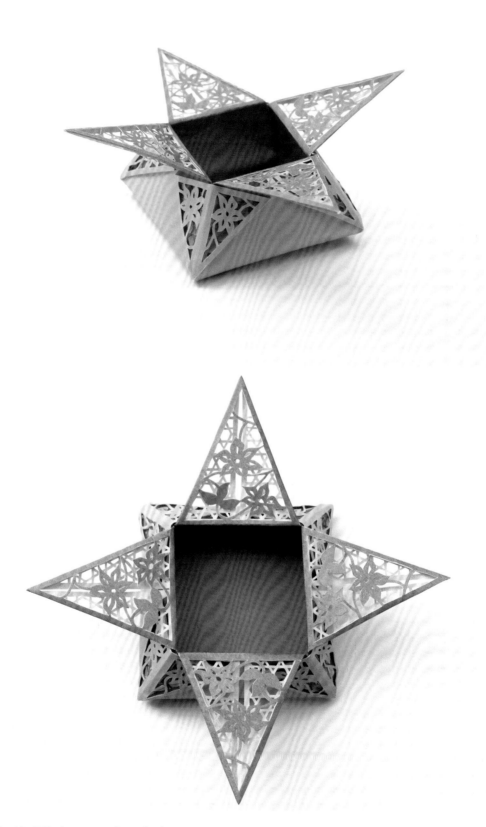

鐵絲籃紋圖案 ✕ 角香盒　摺法 » p43

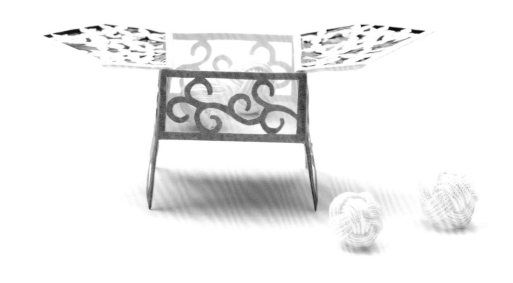

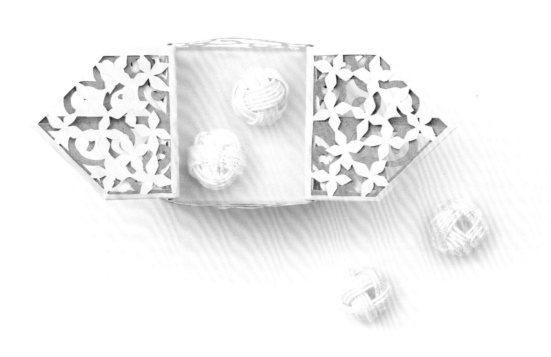

唐草花卉圖案 ╳ 四足方盒　摺法 » p43

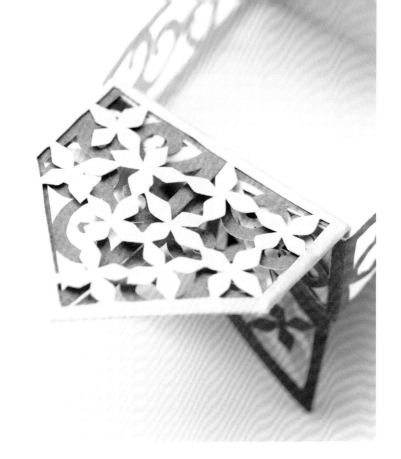

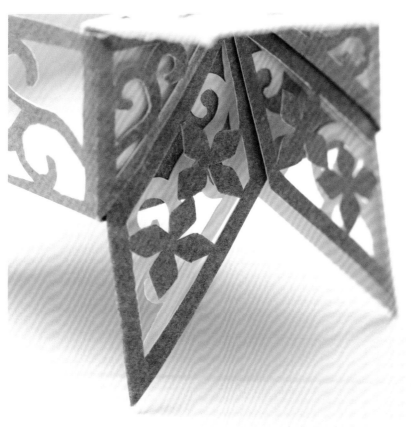

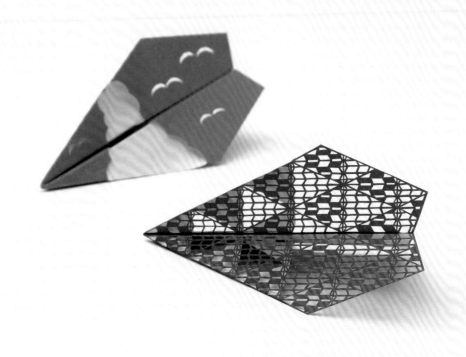

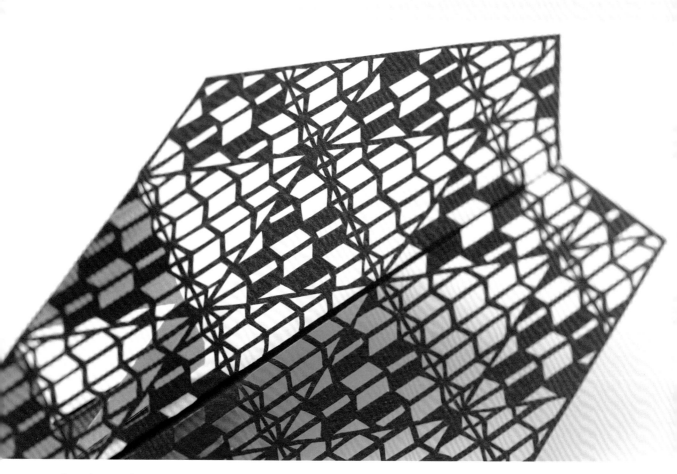

海鷗＆積雨雲圖案 ✕ 飛機・箭羽圖案＆鱗紋 ✕ 飛機

摺法 » p44

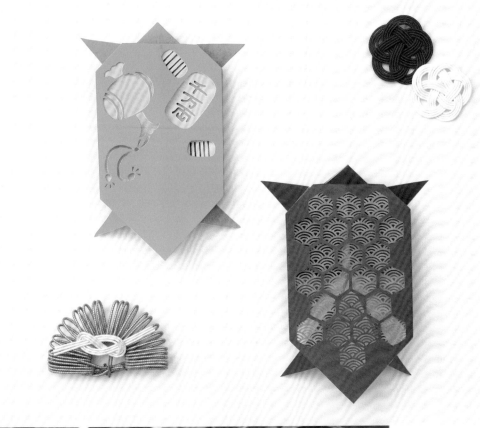

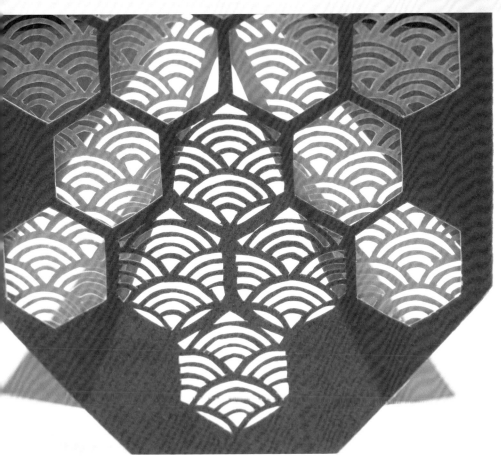

小槌＆錢幣圖案 ╳ 龜・龜甲＆青海波圖案 ╳ 龜　摺法 » p44

23

櫻花圖案 × 氣球　　摺法 » p45

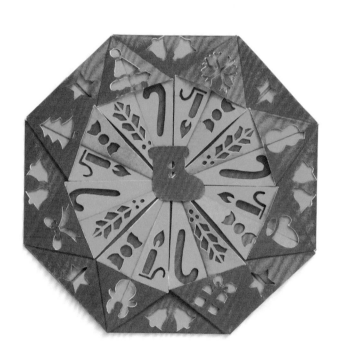

聖誕節圖案 × 花朵 摺法 » p46

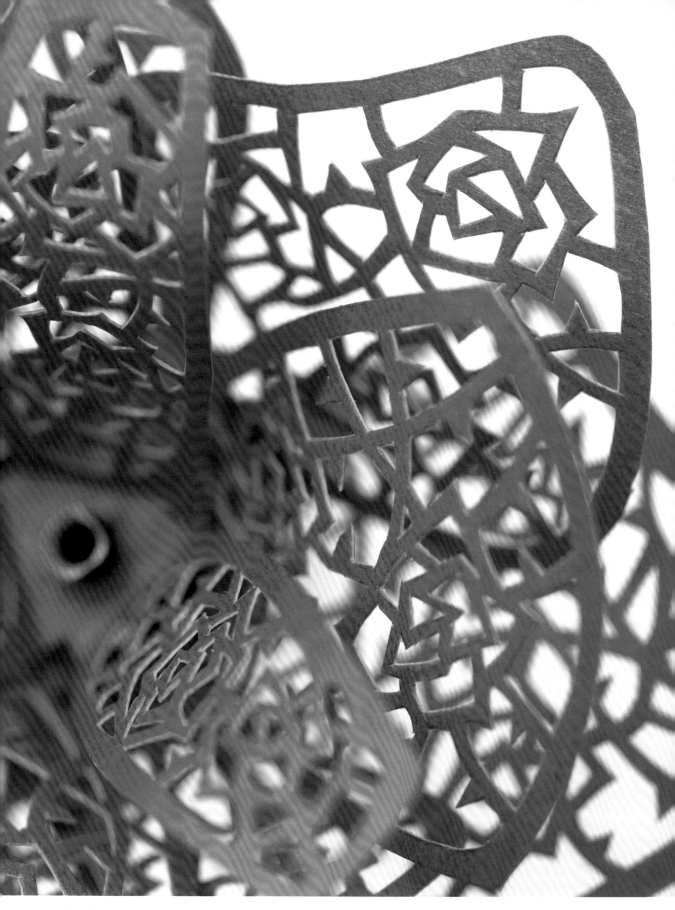

玫瑰圖案 ╳ 玫瑰　組合方式 » p37

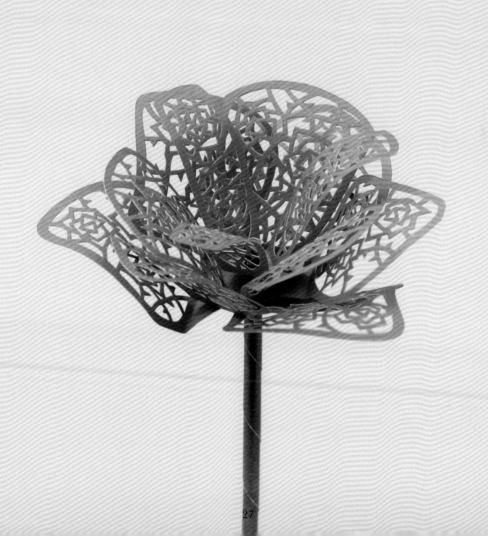

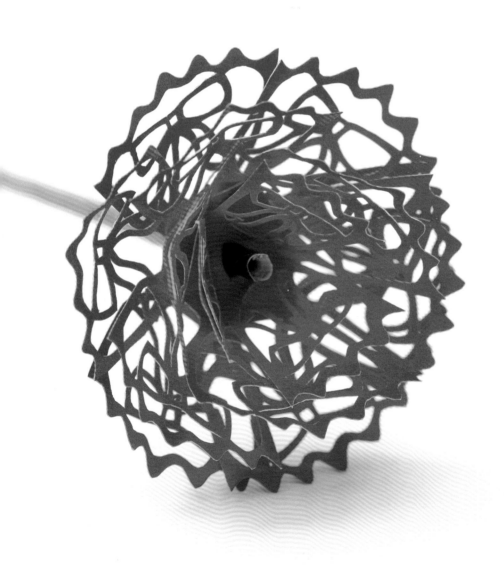

蝴蝶結圖案 ╳ 康乃馨　　組合方式 » p46

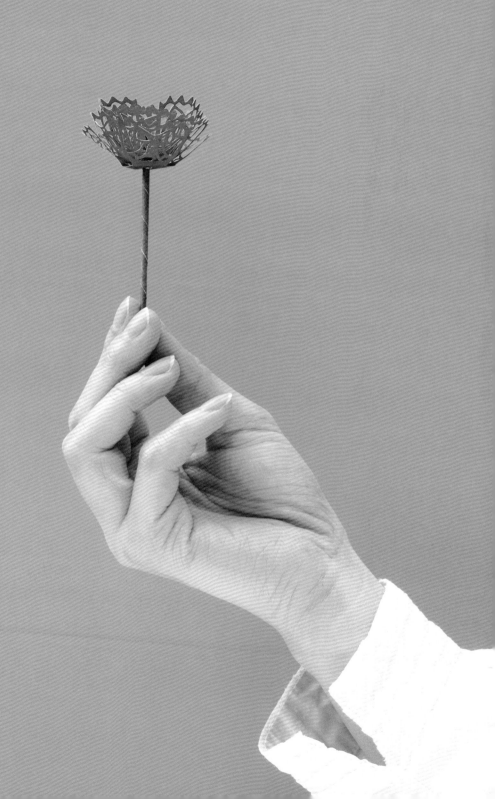

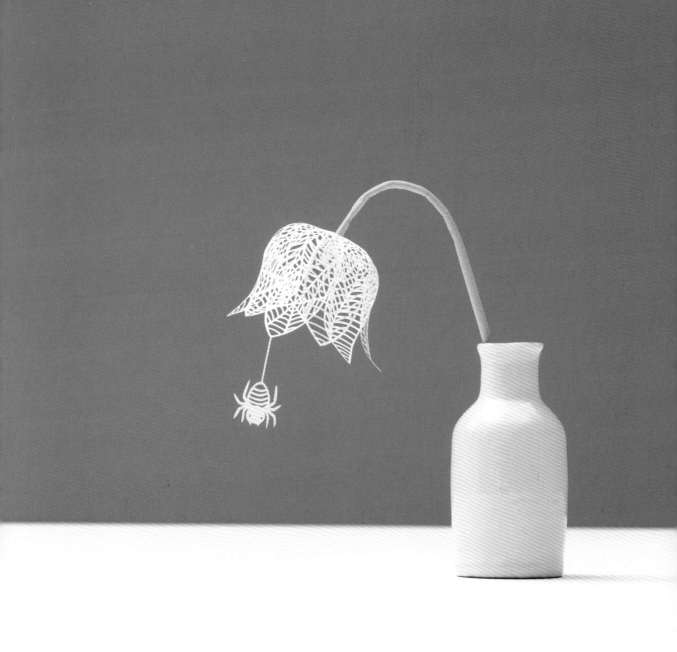

蜘蛛網圖案 ✕ 鈴蘭　組合方式 » p46

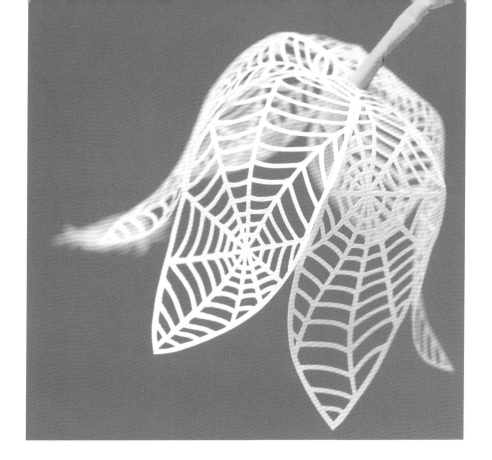

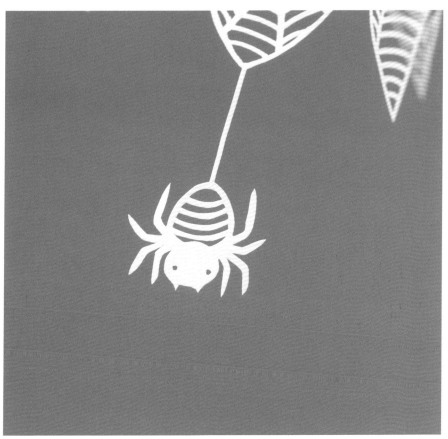

蕾絲圖案 × 非洲菊　　組合方法 » p47

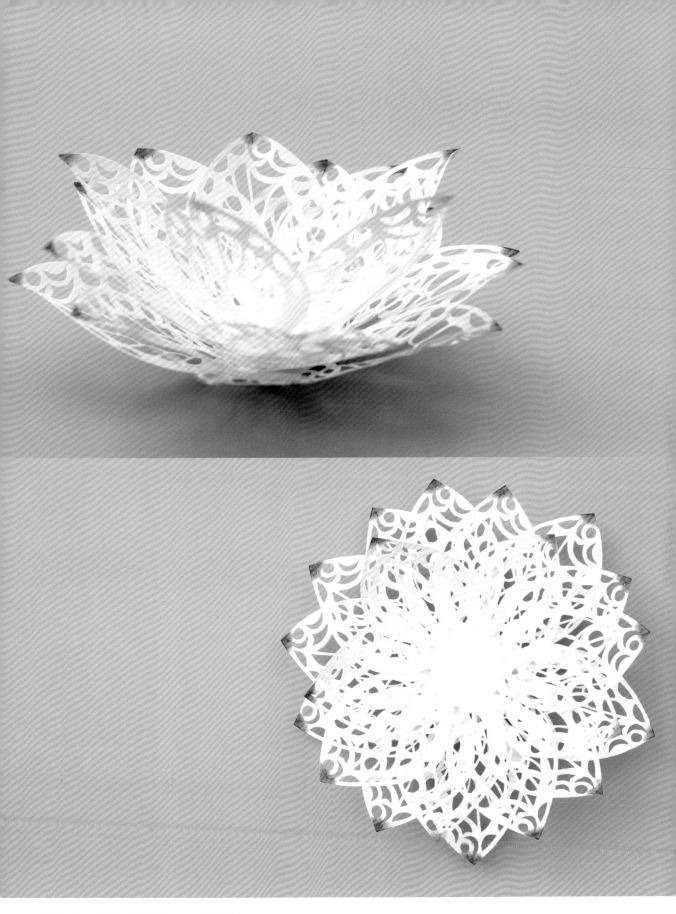

蝴蝶翅膀圖案 ✕ 蓮花　組合方法 » p47

享受本書手作樂趣的方法

在開始雕刻紙張＆藉由摺疊或組合成立體造型的方式來享受「立體紙雕」之前，
在此將先為你解說使用圖案紙進行製作時的基本事項。

■ 準備工具

ⓐ 切割墊
進行紙張雕刻時使用。

ⓑ 筆刀
紙雕圖案全部以筆刀雕刻。

ⓒ 美工刀
裁切外圍輪廓線時使用（不用於雕刻圖案）。

ⓓ 鑷子
細部摺紙時使用。

ⓔ 尺
由於會與美工刀接觸，因此建議選用不鏽鋼製或帶有不鏽鋼的款式。

ⓕ 雙面膠
黏貼紙張時使用。

ⓖ 膠帶
製作「蓮花」或「非洲菊」等作品時，用於黏貼重疊的花瓣。

ⓗ 筆刀的替換刀片
確保刀刃的尖銳程度，才能應付細緻的圖案。

■ 關於本書使用的圖案紙

直接使用

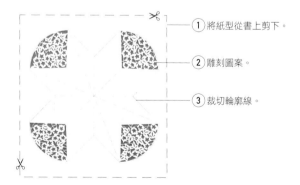

① 將紙型從書上剪下。

② 雕刻圖案。

③ 裁切輪廓線。

使用本書最後附錄的圖案紙即可直接製作作品。製作時請將線條說明＆紙雕重點的部分切除。

影印使用

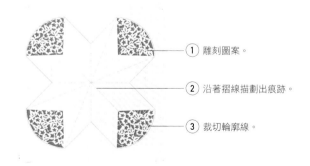

① 雕刻圖案。

② 沿著摺線描劃出痕跡。

③ 裁切輪廓線。

將影印下的圖案紙重疊在準備好的紙張（摺紙或色紙）上，四個角落以釘書機固定，在兩張紙重疊的狀態下進行紙雕。由於紙張上無摺線標示，因此將圖案紙的摺線以骨筆或鐵筆等工具描繪，在紙張上作出痕跡後，再沿著輪廓剪下。

■ 紙雕的重點

使切痕漂亮的訣竅在於依循固定方向運刀。慣用右手的人，建議將筆刀向右傾斜＆朝身體側進行切割最為穩定。保持刀刃運作方向的一致性，配合圖案轉動圖案紙進行切割吧！

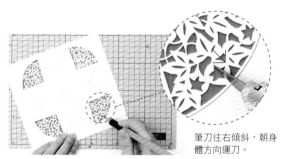

筆刀往右傾斜，朝身體方向運刀。

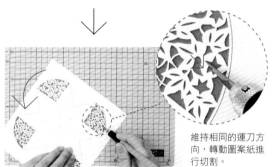

維持相同的運刀方向，轉動圖案紙進行切割。

Point ①
由於剛開始下刀時較不容易出錯，因此從細部先下刀，再慢慢往較寬的區塊移動是基本概念。

Point ②
在雕刻細節處時，將刀刃靠向剩餘部分的慣用手側進行切割。若將刀刃靠向非慣用手側進行切割，容易因為較難看清楚圖案而導致切斷，請特別注意。一邊轉動圖案紙使圖案容易清晰可見，一邊使刀刃靠向慣用手側進行雕刻吧！

Point ③
雕刻曲線處時，由於每個人擅長的曲線方向不同，先確認你是擅長往左的曲線還是往右的曲線，再往自己擅長的方向雕刻即可。

■ 雕刻圖案的方式

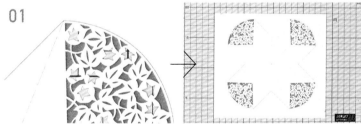

01

先從較細緻的圖案處開始雕刻。

當圖案中有相同花紋時，先把相同部分全部切除。

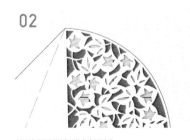

02

接著再繼續雕刻細部。

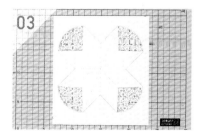

03

完成所有圖案的雕刻。

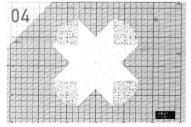

04

裁切輪廓線。

Point

將圖案紙維持在帶有留白的四方形狀態下進行雕刻，較容易牢牢固定＆方便進行作業，因此輪廓線一定要在最後進行切割。

■ 摺紙

Pattern ① 依序摺疊

沿著摺線，一邊參照摺法（p38至
p45）一邊依照順序摺疊。由於摺法
簡單，很容易上手。
＊鴨子、皇后人偶、飛機等。

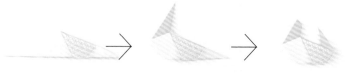

Pattern ② 先摺出所有摺線， 再一邊作出形狀一邊完成摺疊。

摺出需要的摺線痕跡後，再一邊製作整體形狀一邊摺疊。
在塑造尖角形狀的同時，漸漸地摺疊整體作出造型。
＊菖蒲、角香盒、氣球等。

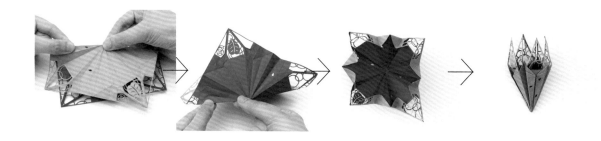

■ 摺紙的重點

Point ①

進行局部的摺疊時，利用直尺就能摺
出漂亮的線條。較細的部分則以鑷子
壓住，一點一點小心地摺疊。

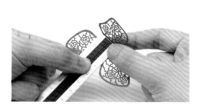
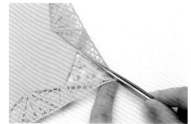

Point ②

鏤空紙雕處先不要確實摺下，稍微凹
摺即可。

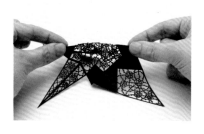
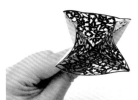

■ 花朵的組合方式（圖例：玫瑰 » p26）

01

平放花莖紙，從邊緣斜斜地捲起，作成棒狀。

02

捲收完成。如果邊緣翹起，以雙面膠稍加固定即可。

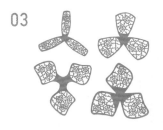

03

進行紙雕，完成花瓣紙。也別忘記切割中央的切口喔！

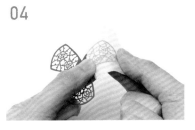

04

以薄紙夾住花瓣作出弧度。

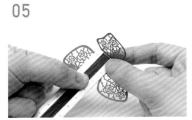

05

一片片彎摺＆摺立起花瓣。

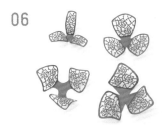

06

確實地摺立較小的花瓣（內側花瓣），大花瓣（外側花瓣）則在摺疊時使其稍微展開。

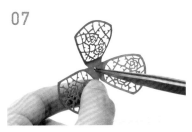

07

以鑷子穿入花瓣中央的切口，稍微開洞。

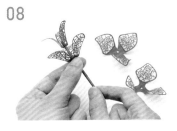

08

從小花瓣（內側花瓣）開始，依序由花莖下方穿入。

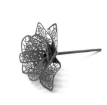

09

完成！若花莖過長可自由修剪。

作品摺法 & 組合方式

＊剪下本書末頁附錄的圖案紙自由使用。

　　先進行紙雕＆延著輪廓線裁切紙張，再參照以下的摺法＆組合方式製作吧！

＊紙雕方式參照p34至p35。

＊摺紙＆組合方式的重點參照p36至p37。

流水櫻花圖案 ✕ 鶴・手毬＆扇子圖案 ✕ 鶴 » p08,09

01

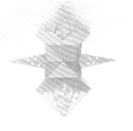

完成紙雕＆處理好紙型。

02

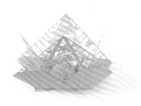

在鶴的身體部分摺出摺線。

03

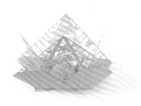

一邊將頭部＆尾巴摺進行谷摺，一邊依照02摺出的摺線摺疊身體。

04

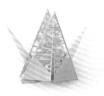

摺疊翅膀。

05

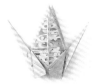

身體部分進行谷摺。

06

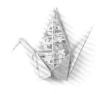

摺製頭部。

＊此摺線沒有標示在紙型上，請取適當位置往下內摺即可。

07

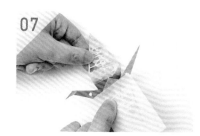

慢慢地展開翅膀。以薄紙夾住翅膀後彎折，作出曲線狀。

08

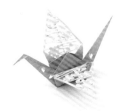

完成！

Point

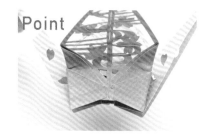

建議將身體部分以膠水或雙面膠黏貼固定，較不容易散開。

玫瑰圖案 ╳ 鶴 » p06

01

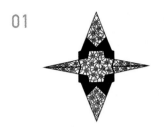

完成紙雕＆處理好紙型。

02

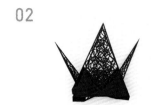

身體部分摺出摺線，一邊將頭部＆
尾巴進行谷摺，一邊摺疊身體。

03

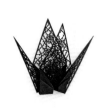

身體部分進行谷摺。

04

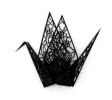

摺製頭部。
＊此摺線沒有標示在紙型上，請取
　適當位置往下內摺即可。

05

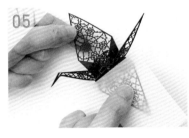

慢慢地展開翅膀。以薄紙夾住翅膀
後彎折，作出曲線狀。

06

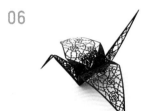

完成！

七寶圖案 ╳ 鴨子 » p14

01

完成紙雕＆處理好紙型。

02

沿中央線對摺。

03

摺疊翅膀部分。

04

頸部往上內摺。

05

尾巴往上內摺。

06

摺製頭部。
＊此摺線沒有標示在紙型上，請取
　適當位置往下內摺即可。

牽牛花圖案 ╳ 牽牛花 » p10

01

完成紙雕＆處理好紙型。

02

沿著圖案紙背面標示的山摺線作出摺線。

03

沿著谷摺線作出摺線。
＊此時紙雕部分先不摺出摺線。

04

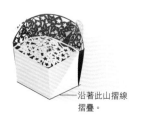

沿著此山摺線摺疊。

沿著短山摺線摺疊，並將摺線的兩側往內摺入。

05

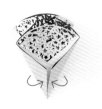

摺疊根部。

06

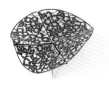

摺疊根部指示線＆展開花瓣。

流水紅葉圖案 ╳ 風車 » p12

01

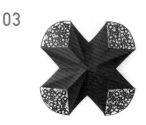

完成紙雕＆處理好紙型。

Point

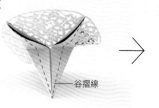

谷摺線

將根部再次對摺，使從正面看到的白色部分減少，就能完成更美的成品。

02

摺疊四片扇葉。

03

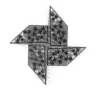

將扇葉摺往內側。

Point

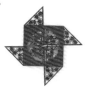

由於背面有流水紋，因此從背面看也很美麗。請以喜好的花樣面自由裝飾吧！

格子藤蔓圖案 × 鯉魚旗 »p15

01

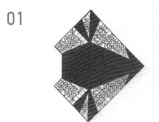

完成紙雕＆處理好紙型。

02

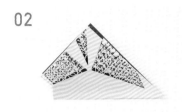

沿中央線對摺。

03

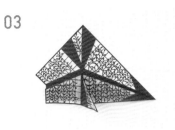

摺疊頭部、背部和魚鰭（此時另一側仍是未摺疊的狀態）。

04

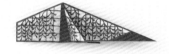

以03相同方式摺疊另一側。

05

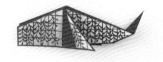

將尾巴往上內摺。
＊此摺線沒有標示在紙型上，請取適當位置往上內摺即可。

06

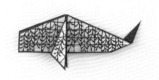

摺疊魚鰭，完成！

梅花圖案 × 天皇人偶 »p16

01

完成紙雕＆處理好紙型。

02

將兩側進行谷摺。

03

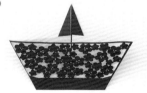

下方往上摺疊。

04

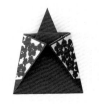

翻到背面，摺疊紙雕處（作為袖子）。

05

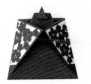

摺疊頭部。

06

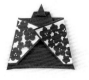

摺疊下襬，完成！

櫻花圖案 × 皇后人偶 » p16

01

完成紙雕＆處理好紙型。

02

在兩側進行谷摺。

03

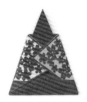

將下方往上摺。

04

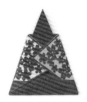

翻到背面，摺疊紙雕處（作為袖子）。

05

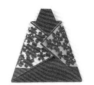

摺疊頭部。

06

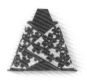

摺疊下襬，完成！

漣漪＆蝸牛圖案 × 菖蒲 » p18

01

完成紙雕＆處理好紙型。

02

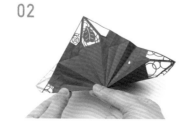

摺疊通過中心點的山摺線，作出摺痕。

03

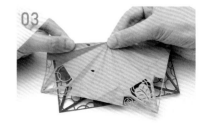

摺疊通過中心點的谷摺線，作出摺痕。

04

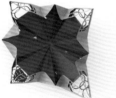

＊將圖案紙上相同顏色摺線對齊摺疊。

一邊將花瓣摺成三角形，一邊沿著外緣摺線和02、03的摺線摺疊，作出形狀。

05

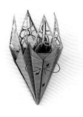

摺疊花瓣下方兩脇邊。

06

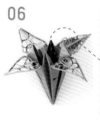

翻摺花瓣＆摺立起蝸牛，完成！

鐵絲籃紋紋圖案 ╳ 角香盒 » p19

01

完成紙雕＆處理好紙型。

02

依紫色面谷摺線→米色面谷摺線的順序摺疊所有摺線。精細處務必小心摺疊。

03

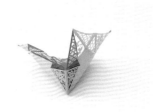

依序摺疊，作出盒角。

04

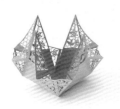

慢慢地摺出整體形狀。

05

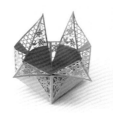

一邊摺疊尖角處的形狀，一邊整理整體外形。

06

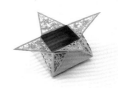

摺出四片尖角，完成！

唐草花卉圖案 ╳ 四足方盒 » p20

01

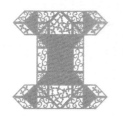

完成紙雕＆處理好紙型。

02

摺疊四處邊角（作為四足）。

03

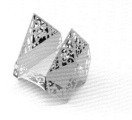

在背面兩處進行谷摺，如圖所示作成四足狀。

04

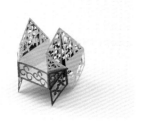

將側面往上翻摺，並沿摺線指示摺疊。

05

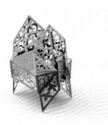

以04相同作法摺疊另一側。

06

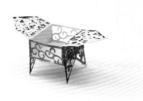

將兩片把手下摺＆整理形狀，完成！

海鷗＆積雨雲圖案 × 飛機、箭羽圖案＆鱗紋 × 飛機 » p22

01
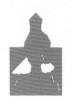

完成紙雕＆處理好紙型。

02

翻至背面，將前端往下翻摺。

03
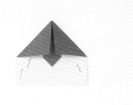

將兩側摺成三角形。

04

前端往上翻摺。

05

沿中央線對摺。

06

摺疊機翼。

小槌＆錢幣圖案 × 龜
龜甲＆青海波圖案 × 龜 » p23

07

完成！

01
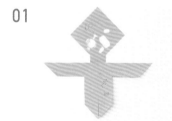

完成紙雕＆處理好紙型。

02
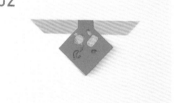

摺疊龜殼部分。

03
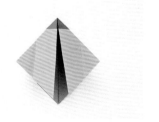

翻至背面，將腳部往下翻摺。

04
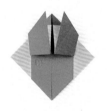

將前腳往上翻摺。

05
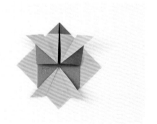

摺出四隻腳。

06

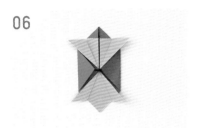

摺疊龜殼。

07

摺疊頭部。

08

翻至正面，完成！

櫻花圖案 × 氣球 » p24

01

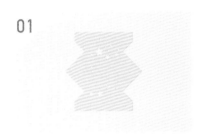

完成紙雕＆處理好紙型。

02

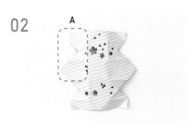

依摺線指示作出全部摺痕。

03

為了讓氣球逐漸成為立體造型，摺疊三角處。
＊參照02圖示A處。

04

將三角處摺疊成袋狀。

05

將摺角摺入04製作出的袋狀中。

06

完成一個三角形。再以相同方式依序摺疊。

07

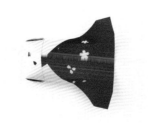

完成兩個摺角。剩餘兩處也以相同方式摺疊。

08

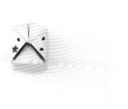

摺好四個摺角形成氣球狀，完成！

聖誕節圖案 ╳ 花朵 » p25

01

完成紙雕＆處理好紙型。

02

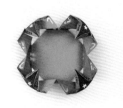

依摺線指示作出全部摺痕。

03

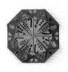

摺疊所有摺線，再將襪子部分以雙面膠黏貼在中央，完成！

蝴蝶結圖案 ╳ 康乃馨 » p28

01

平放花莖紙，從邊緣斜斜地捲起，作成棒狀。

02

花莖完成。

＊如果邊緣翹起，以雙面膠稍加固定即可。

03

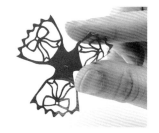

將完成圖案雕刻的花瓣沿著摺線摺起＆將花瓣一片一片略微地往中央凹摺，作出弧度。

04

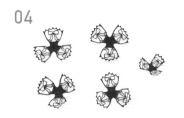

將所有花瓣摺出摺痕。

05

修剪調整花莖前端，將小花瓣由下往上穿入，再依序穿入剩餘的四片花瓣。

06

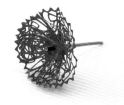

穿入所有花瓣（花瓣的位置以相互交錯為佳）＆調整花莖長度，完成！

蜘蛛網圖案 ╳ 鈴蘭 » p30

01

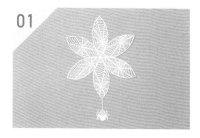

完成紙雕＆處理好紙型，並剪開花瓣之間的切口。

02

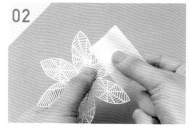

以薄紙夾住花瓣使其彎曲，作出花瓣曲線。

03

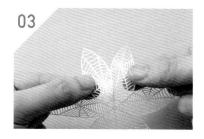

將膠帶剪成小片狀，自內側將鄰近花瓣相互貼合，以呈現立體狀。

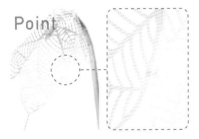

Point

因圖案紙僅使用單面，所以使用透明膠帶也無妨，但使用雙面膠，厚度稍厚會比較好操作。

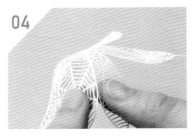

04

依序黏貼花瓣，漸漸形成立體狀。

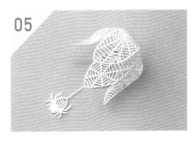

05

完成所有花瓣的黏接。

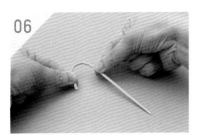

06

將花莖紙作成棒狀（參照p46），並使前端稍微彎曲。

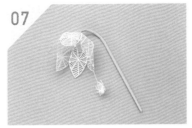

07

插入05的花朵，調整花莖長度，完成！

蝶翅膀圖案 ✕ 蓮花 » p33

01

完成紙雕＆處理好紙型。

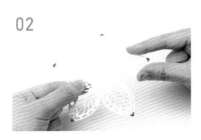

02

將花瓣一片一片地往正中心略微凹摺，作出弧度。

03

輕摺花瓣根部，使花瓣立起。愈位於下方的花瓣，摺疊的角度就應愈平緩。

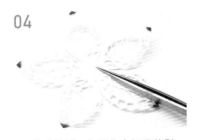

04

重疊黏貼花瓣。為了作出輕柔蓬鬆的感覺，將透明膠帶捲成圓桶狀貼在正中央。

蕾絲圖案 ✕ 非洲菊 » p32

05

使花瓣相互交錯，輕輕地黏貼固定，共重疊四層。完成！

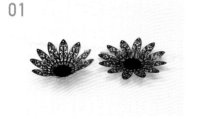

01

完成紙雕＆處理好紙型。輕摺花瓣根部，立起花瓣。

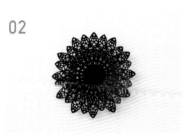

02

使花瓣相互交錯，在正中央貼上捲成圓桶狀的透明膠帶固定。完成！

濱 直史　Hama Naofumi

1981年生。以自學開始創作之路，從擬真的花草到天馬行空的題材，以自成一格的世界觀創作紙雕作品。不只是平面紙雕，也致力研究以「立體紙雕」的嶄新手法來呈現。除了本書收錄的「傳統摺紙主題作品」&「花卉主題作品」之外，也有許多如蘋果、金魚等「曲面立體」的創作。
http://naofumihama.com/

手作良品 60

一刀入魂 ・ 鏤空紙雕の立體美雕塑（暢銷版）
以線條&色彩建構出令人目眩的紙藝術世界

作　　者／濱直史
譯　　者／周欣芃
發 行 人／詹慶和
總 編 輯／蔡麗玲
執 行 編 輯／陳姿伶
編　　輯／蔡毓玲・劉蕙寧・黃璟安・李宛真・陳昕儀
封 面 設 計／鯨魚工作室・韓欣恬
美 術 編 輯／陳麗娜・周盈汝
內 頁 排 版／鯨魚工作室
出 版 者／良品文化館
戶　　名／雅書堂文化事業有限公司
郵政劃撥帳號／18225950
地　　址／220新北市板橋區板新路206號3樓
電 子 信 箱／elegant.books@msa.hinet.net
電　　話／(02)8952-4078
傳　　真／(02)8952-4084

2017年4月初版一刷

2019年6月二版一刷　定價 380元

HAMA NAOFUMI NO RITTAI KIRIE by Naofumi Hama
Copyright © 2016 Naofumi Hama
All rights reserved.
Original Japanese edition published by KAWADE SHOBO SHINSHA Ltd. Publishers.
This Complex Chinese edition is published by arrangement with
KAWADE SHOBO SHINSHA Ltd. Publishers, Tokyo in care of Tuttle-Mori Agency, Inc.,
Tokyo through Keio Cultural Enterprise Co., Ltd., New Taipei City.

經銷／易可數位行銷股份有限公司
地址／新北市新店區寶橋路235巷6弄3號5樓
電話／(02)8911-0825
傳真／(02)8911-0801

國家圖書館出版品預行編目(CIP)資料

一刀入魂·鏤空紙雕的立體美雕塑：以線條&色彩建構出令人目眩的紙藝術世界／濱直史著；周欣芃譯. -- 二版. -- 新北市：良品文化館, 2019.06
　面；　公分. -- (手作良品；60)
譯自：濱直史の立体切り絵
ISBN 978-986-7627-12-4(平裝)

1.紙雕 2.作品集
972　　　　　　　　　　　108009275

Staff

版面設計　三上祥子（Vaa）
拍　　攝　わだりか
風格搭配　大島有華
圖案製作　ウエイド
編輯協力　藤川佳子

參考文獻
《親子であそぶおりがみ絵本
伝承 おりがみ I・II・III・IV》（福音館書店）

關於本書內容，僅受理以信件或電子郵件（jitsuyou@kawade.co.jp）詢問。恕不接受透過電話方式聯繫，敬請見諒。

「櫻花金魚」

「假寐之中」

p06 玫瑰圖案 ╳ 鶴 » 摺法參照p39

	切割線
▬▬▬	切除部分
─ · ─ · ─ · ─	山摺線
─ ─ ─ ─ ─ ─	谷摺線

從玫瑰花中心朝外側雕刻花瓣。
雕刻藤蔓時，從花刺根部往尖端進行雕刻，
就能夠減少失手切斷藤蔓的機率。

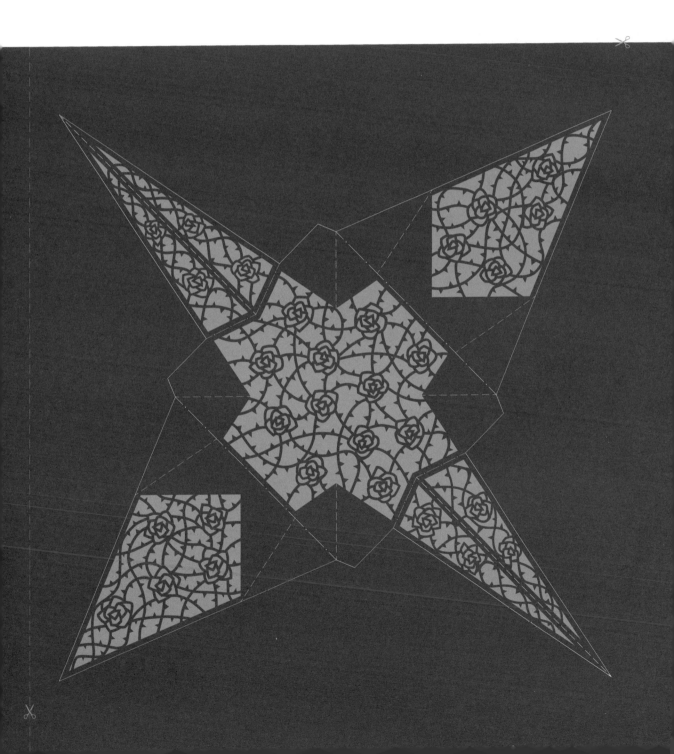

 p08 流水櫻花圖案 ✕ 鶴 » 摺法參照p38

──────── 切割線 　首先切除櫻花瓣周圍的小區塊，再進而切除大面積處。
　　　切除部分 　盡可能地將流水曲線切得滑順吧！
─·─·─·─ 山摺線
─ ─ ─ ─ ─ 谷摺線

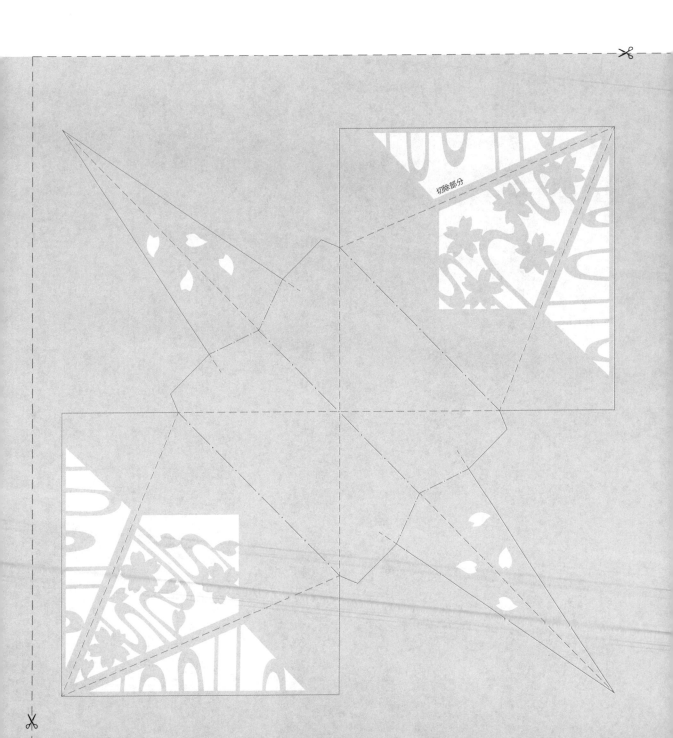

手毬＆扇子圖案 ✕ 鶴 » 摺法參照p38流水櫻花圖案

—————————— 切割線
▬▬▬▬▬▬ 切除部分
—·—·—·—·— 山摺線
— — — — — — 谷摺線

首先切除手毬的小區塊，之後再切下面積寬闊的部分。
由於最後僅會殘留細線，在雕刻時請小心按壓拉緊紙張，不要撕破。

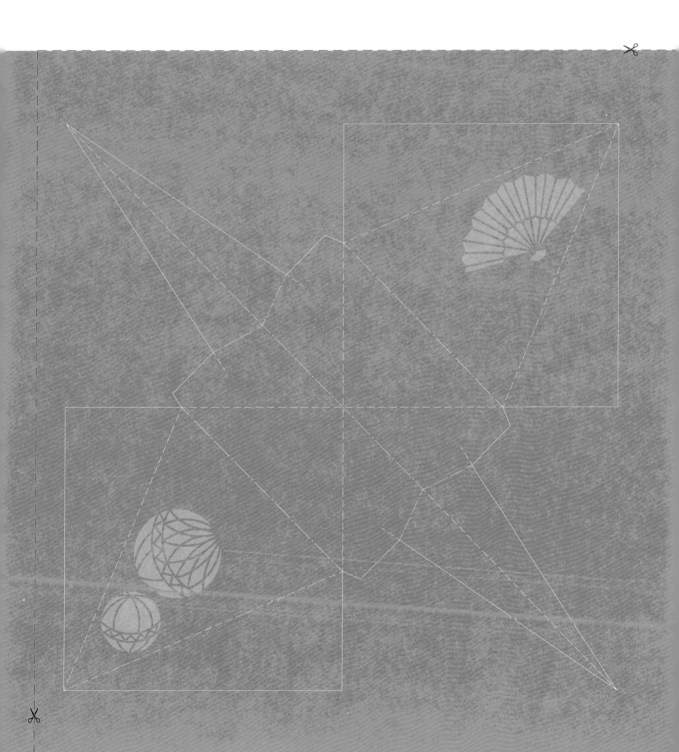

牽牛花圖案 ✕ 牽牛花 » 摺法參照p40

———————	切割線
�	切除部分
–·–·–·–	山摺線
– – – – –	谷摺線

從花朵中央的星形部分＆葉子內側開始雕刻，再切除藤蔓的周圍區塊。
由於藤蔓很細，若覺得困難時雕刻得稍微粗一些，作些變化也無妨。
因為圖案曲線較多，請細心地轉動紙張慢慢雕刻。

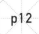 **p12** 流水紅葉圖案 ✕ 風車 » 摺法參照p40

———————— 切割線
░░░░░░░░ 切除部分
—·—·—·— 山摺線
———————— 谷摺線

請仔細地刻出紅葉的銳角＆流水圓滑的曲線。
摺疊扇葉時，以鑷子等工具輔助作出漂亮的摺邊吧！

 p14 七寶圖案 ╳ 鴨子 » 摺法參照p39

─────── 切割線
▨▨▨▨ 切除部分
─·─·─·─ 山摺線
──────── 谷摺線

由於七寶圖案全部都是曲線，留下的部分也很纖細，因此請緩慢小心地製作。
摺疊翅膀時，以鑷子等工具輔助，漂亮地完成摺線邊界的細節處吧！

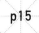 格子藤蔓圖案 × 鯉魚旗 » 摺法參照p41

——————— 切割線
▭ 切除部分
— · — · — · — 山摺線
— — — — — 谷摺線

精準的格子數量＆搖曳其中的藤蔓，呈現柔美姿態的藤架感。
請從纖細處開始雕刻，再慢慢往大面積處切割。
摺法雖然很簡單，但製作時請小心不要撕破雕刻處。

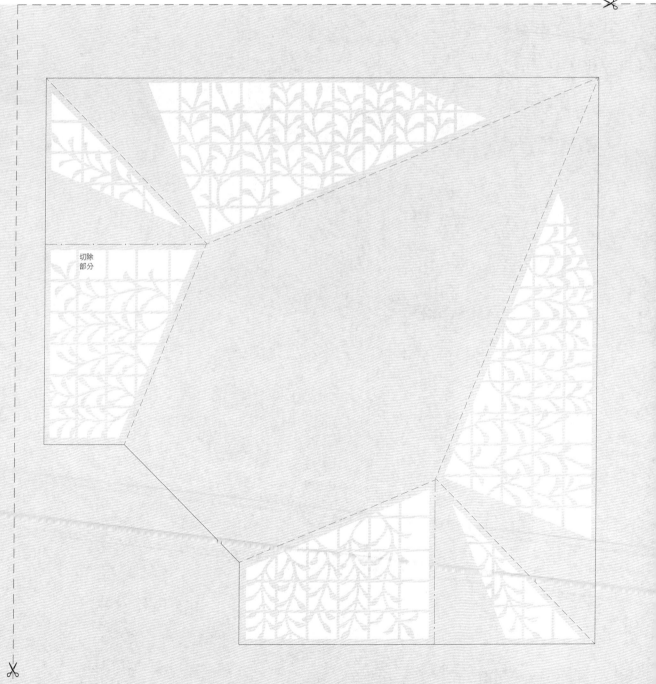

切除
部分

p15

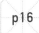 **p16** 梅花圖案 ✕ 天皇人偶 » 摺法參照p41

───────── 切割線	先切割梅花中心的圓形部分,再切除花朵四周的區塊。
▭ 切除部分	為了讓圓形部分&花瓣的曲線盡可能地滑順,
─··─··─ 山摺線	一邊轉動圖案紙一邊雕刻吧!
───────── 谷摺線	

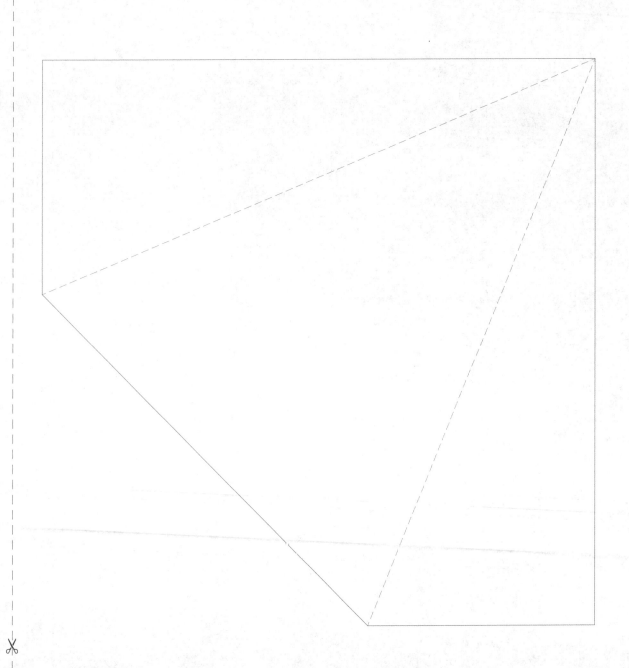

p16

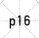 **p16** 櫻花圖案 ✕ 皇后人偶 » 摺法參照p42

———————— 切割線　　　首先切除櫻花中心星形＆圓形的部分，再切除花朵四周區塊。
～～～～～ 切除部分　　為了讓圓形部分＆花瓣的曲線盡可能地滑順，
— · — · — · — 山摺線　　　一邊轉動圖案紙一邊雕刻吧！
— — — — — — — 谷摺線

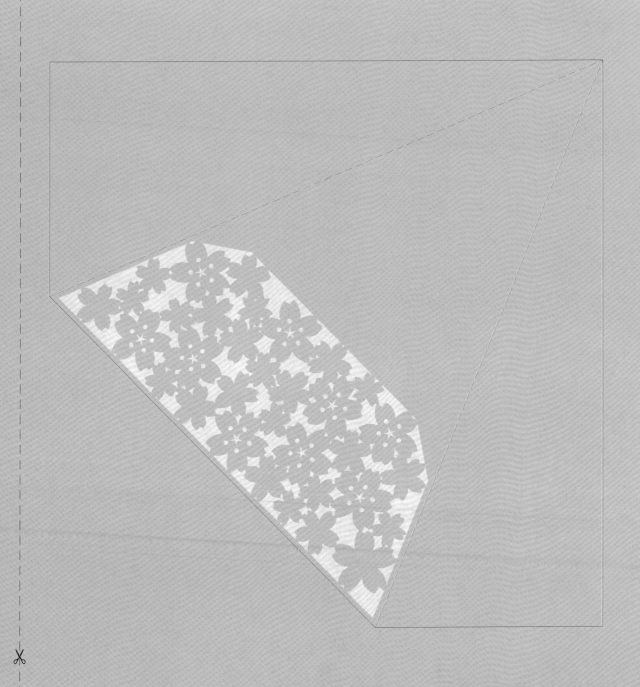

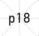
漣漪＆蝸牛圖案 × 菖蒲 » 摺法參照p42

——————— 切割線　　請注意不要切斷水紋的細線。
░░░░░░ 切除部分　　摺出摺痕後，再慢慢摺疊整體作出形狀。
－‧－‧－‧－ 山摺線　　請確實閱讀摺法＆組合方式的說明再開始製作。
－－－－－－ 谷摺線

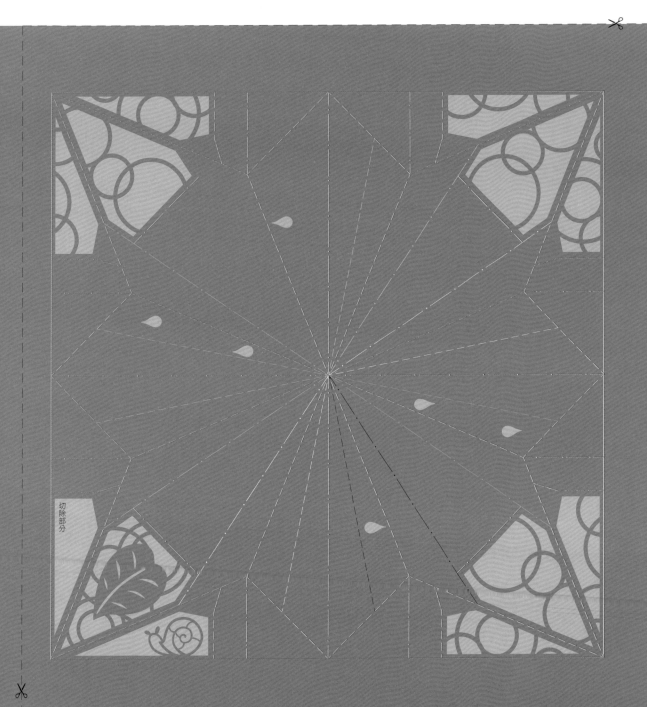

切除部分

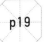 **p19** 鐵絲籃紋圖案 ✕ 角香盒 » 摺法參照p43

────────	切割線	先切除籃網紋的小三角形＆鐵絲花瓣內側等較細微的部分，
�（灰色）	切除部分	再切除面積較大的區塊。
─・─・─・─	山摺線	摺出摺痕後，再摺疊成盒狀吧！
────────	谷摺線	

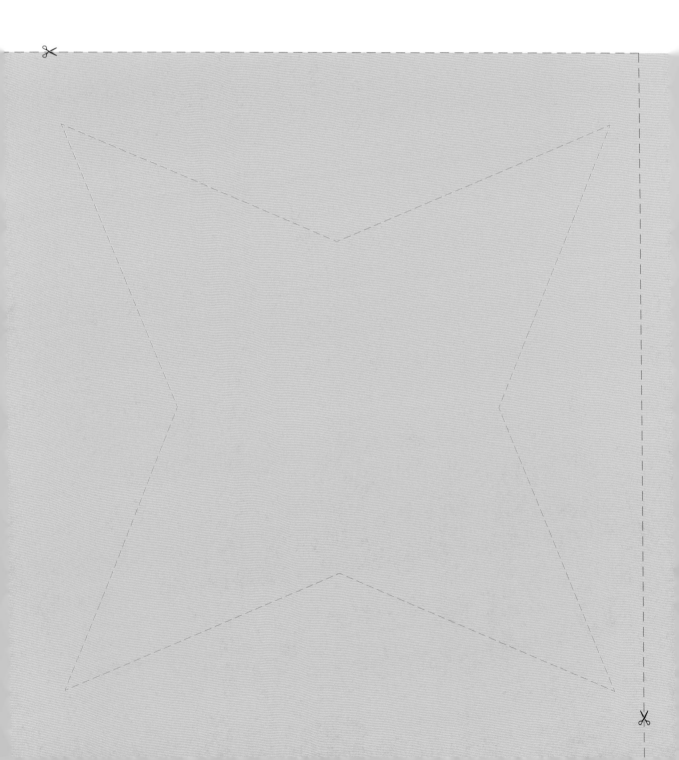

唐草花卉圖案 ✕ 四足方盒 » 摺法參照p43

———————— 切割線
切除部分
—·—·—·— 山摺線
———————— 谷摺線

平面時是各自獨立的唐草紋＆花朵圖案，
摺疊後則呈現出層疊的美感。
雕刻唐草紋時，一邊轉動圖案紙一邊漂亮俐落的切割曲線吧！
側面向上翻摺時，若能準確地摺疊就能作出漂亮的成品。
＊背面也有紙雕圖案。

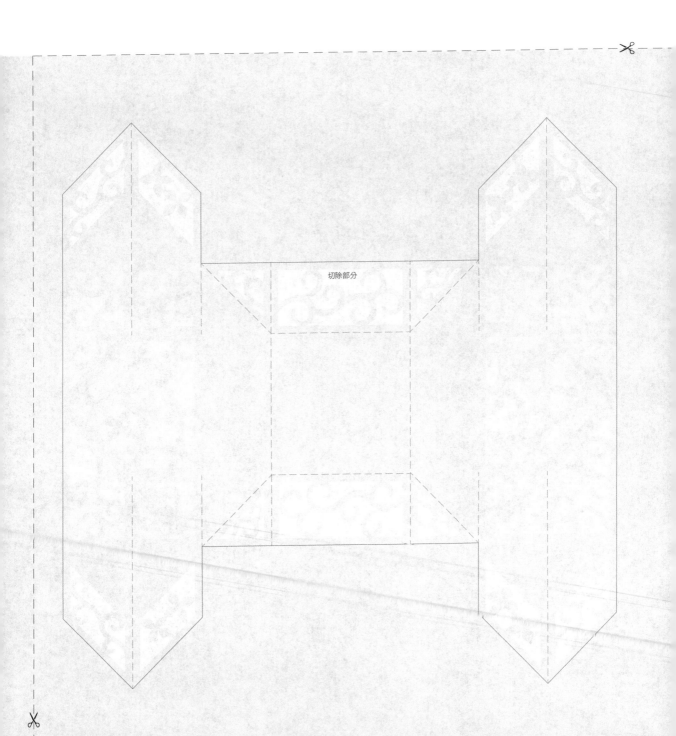

切除部分

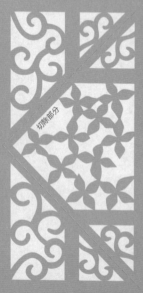

切除部分

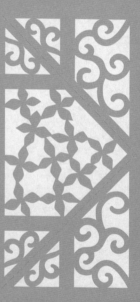

 p22 海鷗＆積雨雲圖案 ✕ 飛機 » 摺法參照p44

———— 切割線
�切除部分
— · — · — · — 山摺線
— — — — — — 谷摺線

這是初學者也能夠輕鬆上手的圖案。海鷗的曲線要仔細地切割喔！
雖然形狀很奇特，卻是摺疊時雲朵＆海鷗會變成白色的特殊設計，
因此請分毫不差地沿著輪廓線切割。

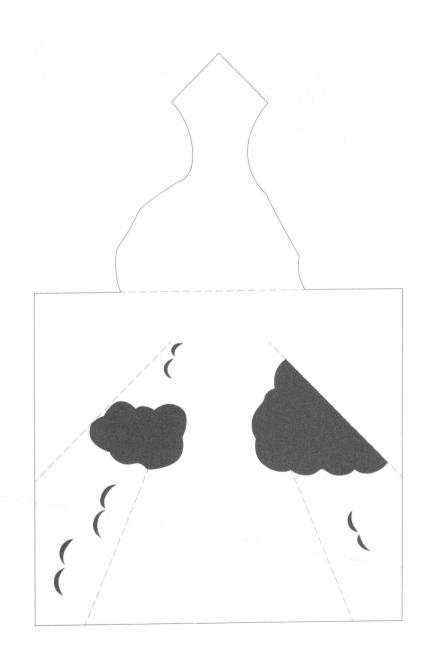

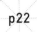 箭羽圖案＆鱗紋 ✕ 飛機 » 摺法參照p44 海鷗＆積雨雲圖案

─────── 切割線
▓▓▓▓▓ 切除部分
─・─・─・─ 山摺線
─────── 谷摺線

這是在三角形的鱗紋中刻出箭羽圖案的設計。
雖然都是連續性的細部製作，也請從最細小的地方開始雕刻吧！
摺法很簡單，但請仔細地進行以免撕破紙雕線條。

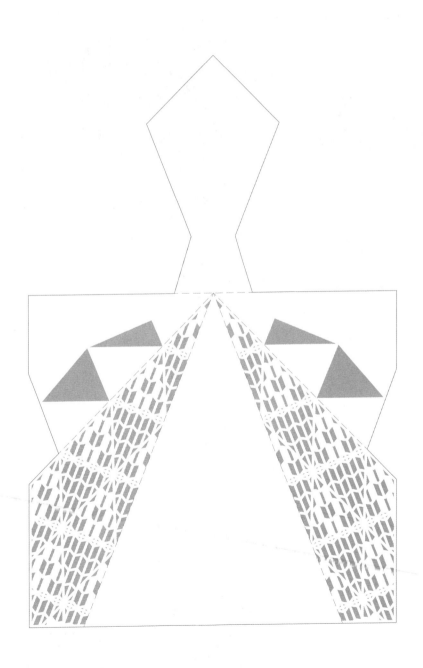

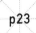

小槌＆錢幣圖案 ╳ 龜 » 摺法參照p44

──────── 切割線
▨▨▨▨▨▨ 切除部分
─ · ─ · ─ · ─ 山摺線
──────── 谷摺線

這是小槌＆錢幣的吉祥圖案。
雖然是初學者也能簡單製作的圖形，
但文字＆錢幣的線條相當纖細，製作時請特別小心。
在開始摺紙之前，別忘記先將腳部剪開切口喔！

切除部分

p23

龜甲＆青海波圖案 ╳ 龜　» 摺法參照p44 小槌＆錢幣圖案

―――――　切割線
　　　　　切除部分
―・―・―・―　山摺線
――――――　谷摺線

這是從背殼的龜甲圖案中可窺見青海波紋的設計。
由於青海波是連續的細緻雕刻，請小心不要切斷，慢慢地完成。

櫻花圖案 ✕ 氣球 » 摺法參照p45

——————	切割線	是可從鏤空處看見氣球內部紅色的設計。
▬▬▬	切除部分	櫻花雕刻相當簡單沒有難度，但需注意摺疊時的技巧。
– · – · – · –	山摺線	為了作出蓬鬆的感覺，請務必詳閱摺法説明。
– – – – – –	谷摺線	

切除部分

 p25　聖誕節圖案 ╳ 花朵 » 摺法參照p46

────────	切割線
▬▬▬▬	切除部分
─ ‧ ─ ‧ ─ ‧ ─	山摺線
─ ─ ─ ─ ─	谷摺線

以傳統摺紙型態模仿聖誕花環。

看似分散在各處的紙雕圖案，

將在摺疊後聚集至中央，形成可愛的樣貌。

＊背面也有紙雕圖案。

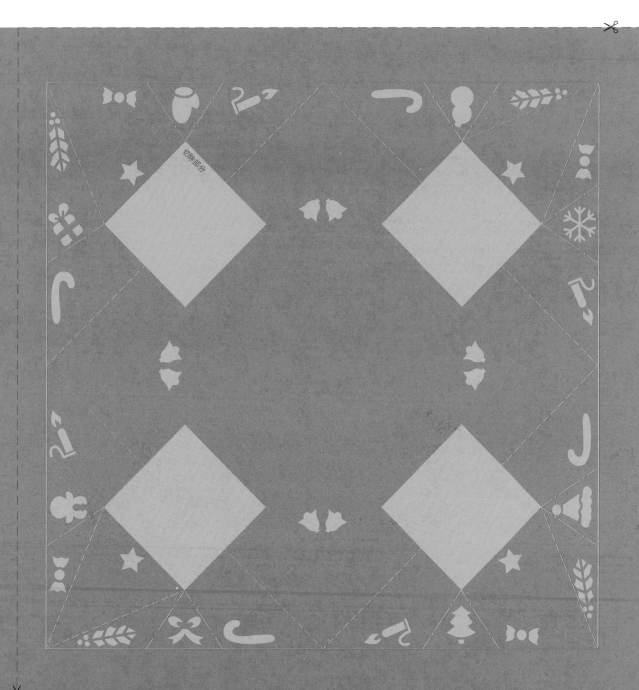

玫瑰圖案 × 玫瑰 » 組合方法參照p37

———————— 切割線

▨▨▨▨ 切除部分

—·—·—·—·— 山摺線

———————— 谷摺線

雖然花紋細緻,但每片花瓣面積都不大,
比起同樣是玫瑰圖案的鶴是更加容易製作的作品。
請先從玫瑰花瓣開始雕刻,再逐步切下藤蔓&花刺的四周區塊。
＊花瓣請依內側①→外側④的順序穿過花莖。

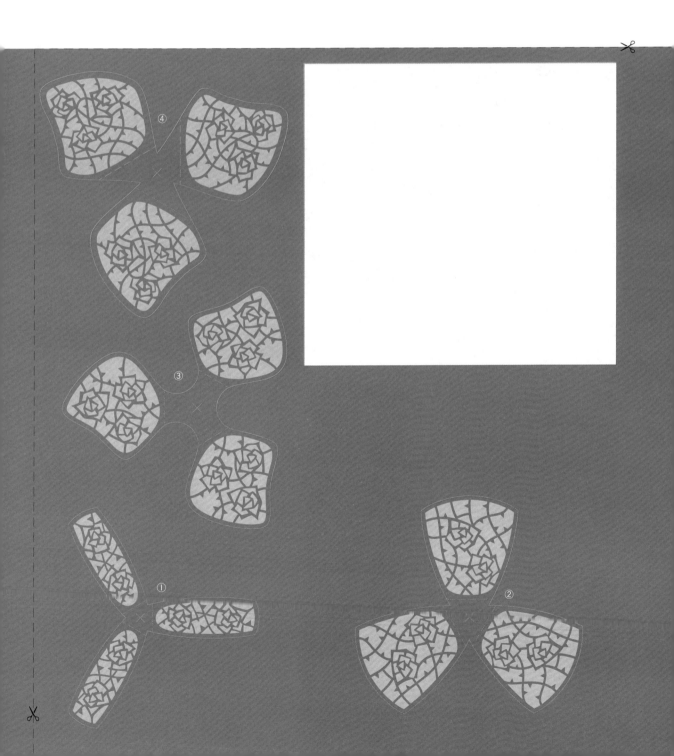

p28 蝴蝶結圖案 ✕ 康乃馨 » 組合方法參照p46

――――― 切割線
▓▓▓▓▓ 切除部分
―·―·―·― 山摺線
――――― 谷摺線

這是一朵每片花瓣都有蝴蝶結圖案的康乃馨。
雖然圖案本身很簡單，但由於線條較細，
請注意不要將蝴蝶結從花瓣上切下喔！

蜘蛛網圖案 ╳ 鈴蘭 » 組合方法參照p46

———— 切割線
�▮▮▮ 切除部分
—·—·—·— 山摺線
———————— 谷摺線

蜘蛛網的橫線並非筆直線條,而是和緩的曲線,此為重點所在。
請從每個蜘蛛網的中心處開始,朝外側進行切割。
最後在鈴蘭花瓣相互比鄰的部分剪開牙口。

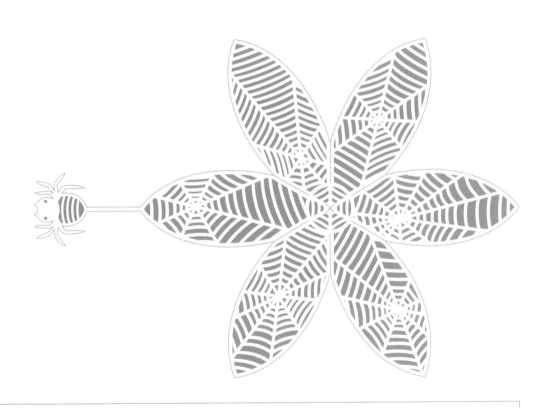

―――――― 切割線
▬▬▬▬▬ 切除部分
─ ・ ─ ・ ─ ・ ─ 山摺線
─ ─ ─ ─ ─ ─ 谷摺線

這是一朵每片花瓣都有蕾絲圖案的非洲菊。
雖然全部都是細緻的圖案，但也請從最細小的地方開始進行雕刻吧！
＊此為兩個作品份量的圖案。

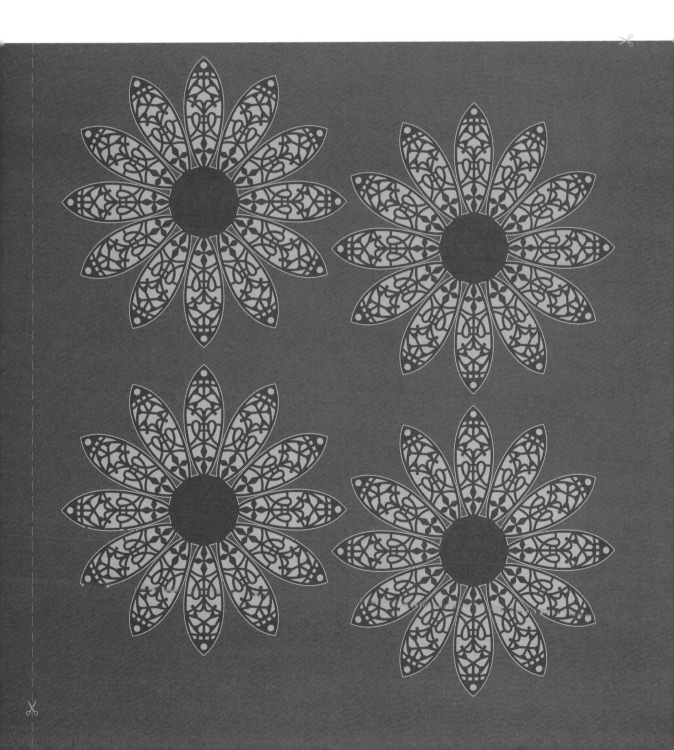

 p33 蝴蝶翅膀圖案 × 蓮花 » 組合方法參照p47

———————— 切割線
▅▅▅▅▅ 切除部分
—·—·—·— 山摺線
———————— 谷摺線

雖然圖案本身並不困難，但由於線條較細，請注意不要切斷。
中央圓形部分請盡可能地整齊疊合喔！

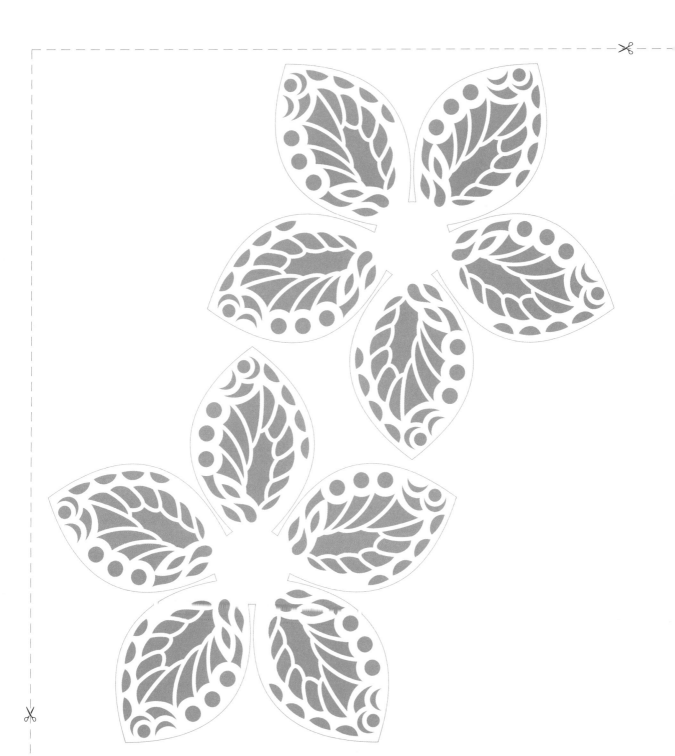

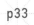

蝴蝶翅膀圖案 × 蓮花 » 組合方法參照p47

―――――― 切割線
████████ 切除部分
―・―・―・― 山摺線
――――――― 谷摺線

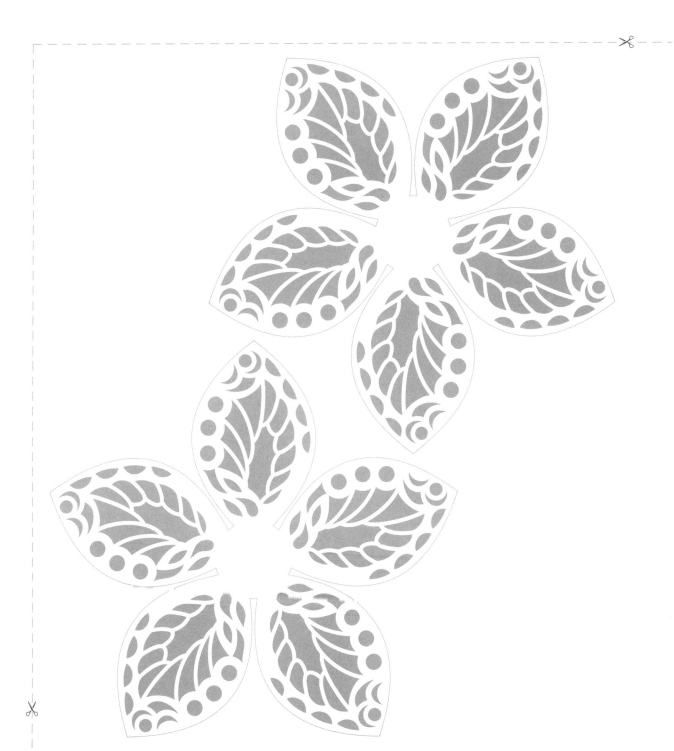